SKETCH BOOK

Name: _____

Table of Contents

1 _____

2 _____

3 _____

4 _____

5 _____

6 _____

7 _____

8 _____

9 _____

10 _____

11 _____

12 _____

13 _____

14 _____

15 _____

16 _____

17 _____

18 _____

19 _____

20 _____

21 _____

22 _____

23 _____

24 _____

25 _____

26 _____

27 _____

28 _____

29 _____

30 _____

31 _____

32 _____

33 _____

34 _____

35 _____

36 _____

37 _____

38 _____

39 _____

40 _____

41 _____

42 _____

43 _____

44 _____

45 _____

46 _____

47 _____

48 _____

49 _____

50 _____

51 _____

52 _____

53 _____

54 _____

55 _____

56 _____

57 _____

58 _____

59 _____

60 _____

61 _____

62 _____

63 _____

64 _____

65 _____

66 _____

67 _____

68 _____

69 _____

70 _____

71 _____

72 _____

Table of Contents

73 ———————————
74 ———————————
75 ———————————
76 ———————————
77 ———————————
78 ———————————
79 ———————————
80 ———————————
81 ———————————
82 ———————————
83 ———————————
84 ———————————
85 ———————————
86 ———————————
87 ———————————
88 ———————————
89 ———————————
90 ———————————
91 ———————————
92 ———————————
93 ———————————
94 ———————————
95 ———————————
96 ———————————
97 ———————————
98 ———————————
99 ———————————
100 ———————————
101 ———————————
102 ———————————
103 ———————————
104 ———————————
105 ———————————
106 ———————————
107 ———————————
108 ———————————

109 ———————————
110 ———————————
111 ———————————
112 ———————————
113 ———————————
114 ———————————
115 ———————————
116 ———————————
117 ———————————
118 ———————————
119 ———————————
120 ———————————
121 ———————————
122 ———————————
123 ———————————
124 ———————————
125 ———————————
126 ———————————
127 ———————————
128 ———————————
129 ———————————
130 ———————————
131 ———————————
132 ———————————
133 ———————————
134 ———————————
135 ———————————
136 ———————————
137 ———————————
138 ———————————
139 ———————————
140 ———————————
141 ———————————
142 ———————————
143 ———————————
144 ———————————

Title: Date: / /

Title:

Title: Date: / /

Title: Date: / /

Notes:

Notes:

www.ingramcontent.com/pod-product-compliance
Lightning Source LLC
Chambersburg PA
CBHW081559220526
45468CB00010B/2702